飛逸

行書 1000 字帖

作者／涂大節

寫字日常 行書在我心

　　繼 2016 年出版《飛逸行書習字帖》深獲讀者喜愛，很榮幸今年又能以《千字文》為精髓，出版《飛逸行書 1000 字》。本書字體以行楷為主，是比楷書行筆自由，又比行草規正的字體。全書以 0.5 中性筆書寫，主要筆法參酌隋代智永及唐代歐陽詢的《千字文》書法字，並稍加己意。某些較不常見的書法字會在第二格寫上標準楷字。

　　個人自小受父親流暢板書及母親極具骨力的硬筆字所影響，認為「字唯有如此寫才好看」；二叔涂西川先生則啟蒙我於小學時代開始寫毛筆字，此後並無拜師，但早已經習慣在每一次有機會書寫時，都以寫書法字的心情認真對待，身旁的人總覺得我有點固執，但我覺得很快樂！

　　書法之妙在於，你永遠不知道能寫到何種境界，並且，當你自覺寫得很好了，仍有不少人不欣賞你的字，一方面是每個人的審美觀差異頗大，一方面是你所認為的好字，在書家眼中根本沒有到位。

　　大約三、四年前開始，在網路上無意間發現有硬筆書法比賽，而且已經舉辦十多屆了，心想自己沒有師承，也不要當井底之蛙，應該讓這些主流書法家評審看看字，親朋好友都說我的字好，但在書法家眼中呢？他們也這麼認為嗎？很幸運地，在麋研齋的比賽中拿了第一，該屆社會組的評審是江育民老師及黃明理教授，他們都是公認的實力派書法家，這是我第一次在全國性的比賽中有好名次，縱然已經四十多歲了，還是興奮不已！在半年內連續拿到三個不同硬筆書法比賽的第一名〔麋研齋、右軍盃、政大盃〕，讓我更肯定自己，父親卻告誡我「忘記掌聲，寫字是自己的事，亦是修行！」一年多來讀帖臨書，如今再回首細看自己先前的作品，某些字真的已經「不堪回首」啦！

　　以前不懂事也不看帖，於是「自運、自運，再自運。」經知名書法老師王老師提醒，變成「臨帖、臨帖，再臨帖。」再參考竇華民老師的意見，成為「臨帖、自運、臨帖、自運……」此一轉折頗為有趣也很自然，我樂在其中，因為感興趣，一切都不難。

　　謝謝許瑞陽校長提供優質的教學環境，讓我能和學生教學相長；分校鈺銘主任適時給我意見，協助攝影；內人君瑜，及兩個可愛的孩子家齊和禕宸，時常帶給我歡樂，那是極重要的。更要謝謝編輯曉甄小姐不時鞭策我，才得以完成本書！

　　如果本書對愛寫字的您，能有些許幫助，那就值得了！

<div style="text-align: right">涂大節　謹識</div>

凡寫過的必留下字跡，
它足以永恆，也可不朽

繼《飛逸行書習字帖》後，朱雀文化再為大節出版第二本書。謝謝大家對《飛逸行書習字帖》的厚愛，在大家的支持下，該書已印行五刷。

大節的書法，並無特別拜師學藝，但始終抱持專注的興趣，見喜歡的字，便暗記在心，經常比劃，經歷多年的淬鍊，近幾年開始利用業餘，南來北往，不斷參賽，從中切磋技藝，觀摩比較，以字會友，也屢獲佳績。書法是主觀的，多看、多寫、多參賽，就看得懂書法，這是大節自我磨礪的方向。他長期的探索努力並無盡頭，也練就他對評判書法的優劣，有了一定的助益。看到他滿頁芬芳壯麗的字群，做為父親的我，只寄予「不求第一，但求唯一」的期許。

哈佛、哥倫比亞、耶魯等大學名校，總要求他們醫學院的學生，到美術館修習相關美學，以增進學生察覺患者病情的能力。同理，寫字技術的學程，也易使學習者警醒別人情緒的起伏，培養恬適、澹泊的心情，不時關心周遭別人的存在，應該說是學習書法的一種附學習。

人生很需要及早培養一種興趣，甚至多種嗜好，以備老來時，即可啟動身心靈活水，此生便不致感到孤寂。大節除擅於書法，興趣旁及桌球運動及小提琴演奏，實值欣慰。

書法的技術，講求的是筆法，包括使用硬筆、毛筆的方式運作，「正確方向的移動，手部肌肉的控制」，不只需靠智力，還涵蓋技巧。書法家強調書法的風格、文史修養，精進的生活態度與身心的自我淨化，莫不與此息息相關。音樂演奏家的快速記譜，是演奏的訣竅之一；對書法的陶鎔，平常的修練，一樣要利用記憶力背誦各種筆法，才能運用自如，背譜與記誦筆法，實有異曲同工之妙。

影星周潤發在金馬獎頒獎典禮上說：「我願終生做演員！」不若大多數演員「演而優則導」的想望。他沒有絲毫造作，而內心豪強，以演員做為一生的志業而功成名就，不也是終生足以珍惜的事？即如周潤發一樣，寫字鍛鍊亦應作如是觀。

人身的衰老常是無可對抗的，但一個人留下的字跡卻足以永恆，可以不朽。就像貝多芬的音樂，即使千百年後，仍將發為振奮人心的一股力量。大節勉之！

是為序。

<div align="right">涂西東　朴子　二零一八</div>

目錄

編按：目錄中標示 ⏵ 者，表示部分書寫示範影片。

行 書 · 作品集

書中「書寫示範」這樣看！

1 手機要下載掃「QR Code」（條碼）的軟體。

Android 版　　iphone 版

2 打開軟體，對準書中的條碼掃描。

3 就可以在手機上看到老師的示範影片了。

天地玄黃　宇宙洪荒　日月盈昃　辰宿列張　寒來暑往　秋收冬藏　閏餘成歲　律呂調陽　雲騰致雨　露結為霜　金生麗水　玉出崑岡　劍號巨闕　珠稱夜光　果珍李柰　菜重芥薑

行書・開始練習千字文

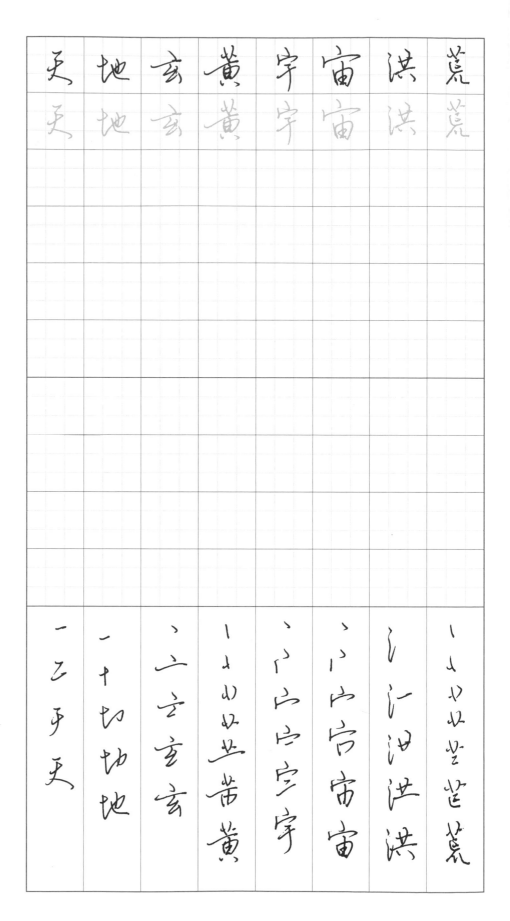

天 地 玄 黃 宇 宙 洪 荒

解釋

蒼天是黑色的，大地是黃色的；宇宙廣大，無邊無際。

書寫示範

日	月	盈	昃	辰	宿	列	張
日	月	盈	昃	辰	宿	列	張
			昃				
			昃				
一 丨 日 日	丿 刀 月 月	丿 乃 乃 盈 盈	一 日 旦 昃 昃	一 厂 厅 辰 辰	宀 宀 宇 宿 宿	一 乙 歹 列	一 弓 引 张 張 張

正文

日月盈昃　辰宿列張

解釋

太陽有正有斜，月亮有圓有缺；星辰佈滿在無邊無際的太空中。

寒	來	暑	往	秋	收	冬	藏
寒	來	暑	往	秋	收	冬	藏
			往	秋	收	冬	藏

正文
寒來暑往　秋收冬藏

解釋
一年四季寒暑循環變換，來來去去；秋季忙著收割，冬天忙著儲藏。

| 宀宀宇宲寒寒 | 一丏丏車來來 | 日目甼昮暑暑 | 丶氵汁汢往往 | 丬禾禾秋秋 | 丨丬圳圳收 | 丿夂冬冬 | 一十卄芓蔵藏 |

陽	調	呂	律	歲	成	餘	閏
陽	調	呂	律	歲	成	餘	閏
陽陽陽阡阝卩	調調訓訓訊言	呂呂夕夕𠂉丿	律律徉徉彳彳	歲歲崇崇屵山山	成成成万丆丁乀	餘餘餘飲今夕丶	閏閏閏門門卩一

解釋

積累數年的閏餘合併成一個月，放在閏年；古人用六律六呂來調節陰陽。

正文

閏餘成歲　律召調陽

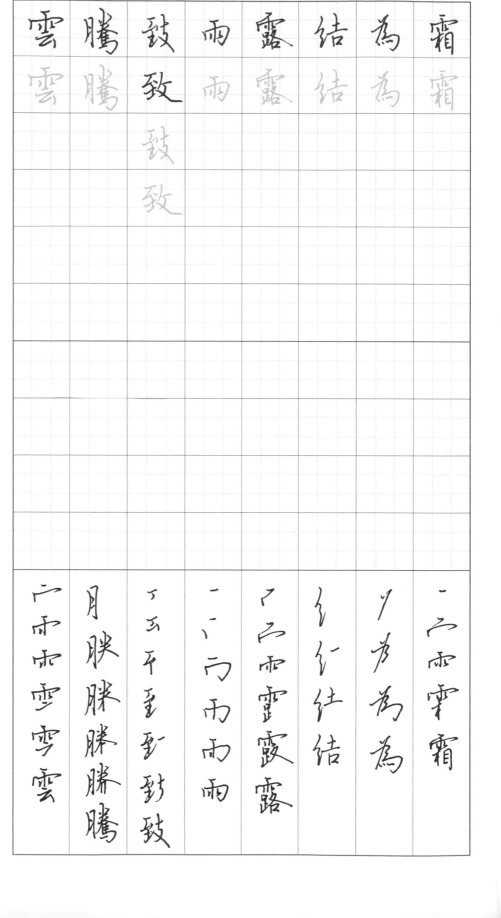

解釋

雲氣升到天空，遇冷就形成雨；露水碰上寒夜，很快凝結為霜。

書寫示範

金	生	麗	水	玉	出	崑	崗

正文 金生麗水　玉出崑崗

解釋 金子生於金沙江底，玉石出自崑崙山崗。

人今全金	山屮生	百丽严严麗麗	丨丬水水	一丁干玉玉	丨屮出出出	山山昆崑崑	山屮崗

劍	號	巨	闕	珠	稱	夜	光
劍	號	巨	闕	珠	稱	夜	光
劍	號	巨	闕	珠	稱		
劍	號	巨	闕		稱		

正文
劍號巨闕　珠稱夜光

解釋
寶劍裡最有名的是巨闕劍；珍珠裡最著名的是夜光珠。

| 人 合 僉 劍 劍 | 口 号 号 號 號 | 一 厂 巨 巨 巨 | 1 月 門 開 關 關 | 王 玝 玝 珠 珠 | 二 三 禾 稈 稱 稱 | 亠 广 夜 夜 | 1 小 少 光 光 |

薑 薑

芥 芥 芥

重 重

菜 菜

柰 柰 柰

李 李

珍 珍 珍

菓 菓

菓珍李柰　菜重芥薑

水果中最珍貴的是李和蘋果；蔬菜中最看重的是芥和薑。

丶ㄗ艹艹芦芦薑

丶ㄗ艹艹艹艹芥

二言車重

丶ㄗ艹艹芦芦菜

一十木李柰

一十木本李

一丅王珍珍

丶丷艹芦芦芦菓

翔	羽	潛	鱗	淡	河	鹹	海
翔	羽	潛	鱗	淡	河	鹹	海
						鹹	
						鹹	

解釋

海水是鹹的，河水是淡的，魚兒在水中潛游，鳥兒在空中飛翔。

翔翔羽	丁月月羽	氵汗潛潛	魚鱗鱗鱗	氵沙淡淡	氵汗河河	酉酊酖鹹鹹	氵汗泸海海

龍	師	火	帝	鳥	官	人	皇
龍	師	火	帝	鳥	官	人	皇
立育育龍龍	臼臼肘師師	、丷少火	亠亠帝帝	′′鳥鳥鳥	宀宀宁官官	人人	′′白皇皇

正文

龍師火帝　鳥官人皇

解釋

龍師是伏羲氏、火帝則是神農氏、鳥官是少昊氏，黃帝之子、人皇指遠古時代的人皇氏，這都是上古時代的帝皇官員。

書寫示範

始	制	文	字	乃	服	衣	裳
始	制	文	字	乃	服	衣	裳
女始始	上弁制	亠宀文	宀宁宁字	丿乃乃	月肦服服	亠亣衣	当堂裳裳

推	位	讓	國	有	虞	陶	唐
推	位	讓	國	有	虞	陶	唐
					虞		
					虞		
才�ナ扩推	亻仁位位	言言許許謙讓	門門囯國國	ノナオ有	产虎唐虞	了阝阿陶	、市庐唐

正文 推位讓國 有虞陶唐

解釋 唐堯、虞舜英明無私，主動把君位禪讓給功臣賢人。

弔	民	伐	罪	周	發	殷	湯
弔	民	伐	罪	周	發	殷	湯
						殷	
						殷	

解釋

周武王姬發和商君成湯討伐暴君，安撫百姓。

コヲ弔	コユ尸民	イ仁代伐	四甲罪罪罪	刀月周周	夕タ発發發	丶自良殷殷	氵沪沪湯

坐	朝	问	道	垂	拱	平	章
坐	朝	問	道	垂	拱	平	章
		问	道	垂	拱	平	章
		問		垂			
ハ从丛坐	古卓朝	丨冂冂问問	丷䒑首逍道道	二千千垩垂垂	扌扩拱拱	㇀乛五平	立咅音章章

正文 坐朝問道 垂拱平章

解釋 君王坐在朝堂上，向臣子垂問治國之道，垂衣拱手，辨別百官彰明各自的職責，天下由此太平。

愛	育	黎	首	臣	伏	戎	羌
愛	育	黎	首	臣	伏	戎	羌
丙丙爱爱愛	云云育育	禾耖黎黎	㇏丷半首	丨丆丆臣臣	亻伏伏伏	一丁千戎戎戎	凵甲羊羊羌

書寫示範

22

遐邇壹體　率賓歸王

正文
遐邇壹體　率賓歸王

解釋
普天之下都統一成了一個整體，四方的少數民族都心悅誠服地歸附。

遐	邇	壹	體	率	賓	歸	王
遐	邇	壹	體	率	賓	歸	王
	邇	壹	體		賓	歸	
	邇				賓	歸	
丨尸尸即段遐	匕尔迩	士圭壹壹	曰吕骨骨體體	亠玄玄玄率	宀宀宀宀賓	丨𠂤𠂤歸歸	一丁干王

23

鳴	鳳	在	樹	白	駒	食	場
鳴	鳳	在	樹	白	駒	食	場
口叮唣鳴	丿几凨鳳鳳	一ナ才在	木杜桔樹	丿亻勹白	一厂冂馬駒	人今飠食食	扌扚坍圻塌場

正文

鳴鳳在樹　白駒食場

解釋

鳳凰在樹林中快樂地鳴叫；白馬在草原上悠閒地覓食。

化	被	草	木	賴	及	萬	方
化	被	草	木	賴	及	萬	方
亻化化	衤初被	艹苗草	一十木	束頼賴	ノ乃及	艹苗萬萬	、亠方方

正文

化被草木　賴及萬方

解釋

賢君的教化，覆蓋了大自然的一草一木；他們的恩澤遍及眾生百姓。

常	五	四	髮	身	此	蓋
常	五	四	髮	身	此	蓋
			髮			
			髮			
业此常常	一丁万五	一四四四	一長髮髮	亻亻门身身	一止业此	以艹羊蓋

恭	惟	鞠	養	豈	敢	毀	傷
恭	惟	鞠	養	豈	敢	毀	傷
一廿共恭	忄忄忄忄惟	莗 靪鞠	兰 羙養	屵豈	一工百百敢	日罪罪毀	亻亻佢傷

女	慕	貞	絜	男	效	才	良
女	慕	貞	絜	男	效	才	良
			絜				
			絜				
丶丿女女	丶丷亚芇苩莫慕	卜貞貞	一亍丰韧絜絜	口田毘男	丶亠亥效效	一十才	丶㇇艮良

知	過	必	改	得	能	莫	忘
知	過	必	改	得	能	莫	忘
					能		
					能		
乙　一　矢　知	口　月　過	丿　必　必	乙　丞　改	千　彳　得	厶　有　能　能	乙　苎　莫	亠　忘

正文

知過必改　得能莫忘

解釋

一旦發現自己的過錯，要儘快地改正；對於自己有能力做到的事，一定不要輕言放棄。

長　己　靡　恃　短　彼　談　罔

罔談彼短　靡恃己長

勿要談論別人缺點和短處，更不要依仗自己的長處而驕傲自負。

一 長 長
ㄱ コ 己
广 麻 靡
レ 忄 恃
矢 短 短
彳 犭 彼
言 訑 談
门 罔 罔

信	使	可	覆	器	欲	難	量
信	使	可	覆	器	欲	難	量
			覆	器			
			覆				
彳信信	亻伍使	一百可	六雨雨霄覆	吅哭器	八父谷谷欲	廿苦英斯斯難	旦昌量

正文　信使可覆　器欲難量

解釋　為人要言而有信，承諾要能禁得住時間考驗；為人要大器大量，讓外人難以度量其大小。

墨	悲	絲	染	詩	讚	羔	羊
墨	悲	絲	染	詩	讚	羔	羊
		絲					
		絲					
甲里里墨墨	一ヨヨ非非悲	幺絲絲絲	氵沈染染	言計計詩詩	言計計詩詩 ... 言言讚讚	ソ王羊羊羔	ソ王羊羊

解釋

墨子為白絲染色不褪而悲泣，「詩經」裡的〈羔羊〉篇傳頌四海。

書寫示範

解釋

正文

景行維賢　尅念作聖

高尚的德行只能在賢人那裡看到；因此要克服自己的妄念，以做聖人為目標。

聖	作	念	尅	賢	維	行	景
聖	作	念	尅	賢	維	行	景
一丁耳耳耵聖聖	亻亻作作	人今念念	十古克尅	丨卜臣臤賢	糸糸絆維維	彳行行	日旦旦景景

德	建	名	立	形	端	表	正
德	建	名	立	形	端	表	正
行德德	言聿聿建	夕夕名	上亠立	刑形	立立立端端	一十圭圭表	一正正

空	谷	傳	聲	虛	堂	習	聽
空	谷	傳	聲	虛	堂	習	聽
			虛				
			虛				
空空空	八穴谷	亻佴伸傳	吉彭聲聲	二广卢虗虛	业尚堂	羽習	厂耳貝聽

解釋

在空曠的山谷中呼喊，聲音可以傳得很遠；在寬敞的廳堂裡說話，聲音是非常清晰。

禍	因	惡	積	福	緣	善	慶
禍	因	惡	積	福	緣	善	慶
	因	惡	積	福	緣	善	
	因				緣		
讠衤祸禍	冂囙因因	一丁丐丐惡	二禾科科積	讠礻祠福福	乡纟纩緣緣	半羊善善善	广广庐慶慶

正文

禍因惡積　福緣善慶

解釋

災禍是作惡多端的結果；福慶是樂善好施的回報。

尺	璧	非	寶	寸	陰	是	競
尺	璧	非	寶	寸	陰	是	競
	璧璧						
ㄱㄕ尺	ㄕㄋ屋璧	丨刂非非	宀宓寅寶	一十寸	了阝队阵陰陰	日且早早是	立竞竞競

正文　尺璧非寶　寸陰是競

解釋　尺長的美玉不算是真正的寶貝；但片刻時光卻值得好好珍惜。

書寫示範

37

敬敬 與與與與 嚴嚴嚴嚴 曰曰 君君 事事 父父 資資

ㄩ 扌 抃 敬

一 二 斗 比 與 與

一 小 归 皆 嚴

一 口 日

っ っ ア 尹 君

で 写 事 事

ハ グ 父

冫 次 資

資父事君　曰嚴與敬

供養父親，侍奉國君，要做到認真、謹慎、恭敬。

孝	當	竭	力	忠	則	盡	命
孝	當	竭	力	忠	則	盡	命
		竭					
		竭					
土	丷	纟	フ	忄	貝	聿	人
耂	小	纟	力	忠	則	書	亼
孝	尚	渴		忠		盡	合
	當	竭					命

解釋

對父母孝，當竭盡全力；對國君忠，要一心一意，恪盡職守。

正文

孝當竭力　忠則盡命

39

清	溫	興	凤	薄	履	深	臨
清	溫	興	凤	薄	履	深	臨
							臨
							臨
清	溫	興	凤	薄	履	深	臨
注	温	晰	凤	蓮	屩	泙	陷
汁	泗	帆		芦	屒	汄	陃
沪	泗	川		士	尸	氵	臣
氵	氵	丨		艹	尸	氵	丨

正文

臨深履薄　夙興溫清

解釋

侍奉君主要如臨深淵，如履薄冰，小心謹慎；孝順父母要早起晚睡，冬溫夏清，行孝及時。

似	蘭	斯	馨	如	松	之	盛
似	蘭	斯	馨	如	松	之	盛
亻 亻 似	一 亠 产 萨 蘭	其 斯	声 殸 馨	亻 亻 女 如	才 松	亠 之	丿 厂 戶 盛 盛

似蘭斯馨　如松之盛

解釋

一個人應該讓自己的德行與修養像蘭草那樣的芳香，如青松般的茂盛。

41

映	取	澄	淵	息	不	流	川
映	取	澄	淵	息	不	流	川
映	取						
	取						
日昭映映	一丁于于取	氵汋沧澄	氵沁淵淵	丿自息	一不	氵江流	丿川

正文
川流不息 淵澄取映

解釋
如此建立起來的德行，像江河水一樣川流不止，能流傳給子孫後代永遠不會停息。

書寫示範

容止若思　言辭安定

容	止	若	思	言	辭	安	定
容	止	若	思	言	辭	安	定
					辭		定
					辭		
宀宀容容	一卜止止	以以艹艹若	四田思	一二言	四罒罳辭	宀宀宀安安	宀宀宀定定

43

篤	初	誠	美	慎	終	宜	令
篤	初	誠	美	慎	終	宜	令
篤						宜	
篤							
艹艹艹篤	衤初	言訁訒誠誠	兰羊美美	忄忄慎	夂終	宀宜	人令

正文
榮業所基　藉甚無竟

解釋
有德能孝是一個人一生榮譽與事業的基礎，有了這個根基，榮業的發展才能沒有止境，傳揚不已。

榮	業	所	基	藉	甚	無	竟
榮	業	所	基	藉	甚	無	竟
榮	業	所					
榮							
一	业	一	甘	如	甘	二	立
十	业	下	其	萨	甘	午	音
艸	業	所	其	藉	甚	無	竟
榮		所	基			無	竟

學	優	登	仕	攝	職	從	政
學	優	登	仕	攝	職	從	政
學				攝	職	從	
學				攝	職	從	
㇀㇀㇒釒學	亻佋優	又癹登	亻仕	扌扐橃攝	身䏊職	彳徉從	正政

存	以	甘	棠	去	而	益	詠
存	以	甘	棠	去	而	益	詠
			棠	去			詠
				去			詠

一ナオ存	ソソツ以以	一十廿甘	山世棠	一去	フ丙丙	凸益益	言詠

正文 存以甘棠 去而益詠

解釋 周人懷念召伯的德政，他曾在甘棠樹下理政，過世後老百姓卻越發歌頌他、懷念他。

書寫示範

47

樂	殊	貴	賤	禮	別	尊	卑
樂	殊	貴	賤	禮	別	尊	卑
						尊	卑
白 約 樂	乙 歹 殊	口 中 貴	貝 賊 賤	礻 初 袖 禮	口 另 別	丷 尚 酋 尊	田 卑

解釋

音樂要根據身分貴賤而有所不同；禮儀要依據地位高低而有所差別。

上	和	下	睦	夫	唱	婦	隨
上	和	下	睦	夫	唱	婦	隨
							隨
							隨
一上	禾和	一下	目盵睦睦	二夫	口咀唱	女女婦婦	阝阝阽隋隨

正文
上和下睦 夫唱婦隨

解釋
長輩和小輩和睦相處，夫唱要婦隨，如此一來才能協調和諧。

正文

外受傅訓　入奉母儀

解釋

在外聽從接受師長的教誨，在家奉持母親的規範。

外	受	傅	訓	入	奉	母	儀
外	受	傅	訓	入	奉	母	儀
	受	傅	訓				
	受		訓				

| 夕外 | 一丁可正受 | 亻佢傅傅傅 | 言訓 | 入 | 三夫奉 | 乙刀母母 | 亻仃仔儀儀 |

諸	姑	伯	叔	猶	子	比	兒
諸	姑	伯	叔	猶	子	比	兒
			叔				
			叔				

| 言 訃 訃 諸 | 女 姑 | 亻 伯 | 丶 刍 刍 叔 叔 | 犭 狪 猶 | フ 了 子 | 一 上 比 比 | ノ 丨 臼 臼 臼 臼 兒 |

正文

諸姑伯叔 猶子比兒

解釋

對待姑伯叔，要如同對待自己的父母一樣；對待侄兒侄女，也要像待自己子女一般。

正文

孔懷兄弟　同氣連枝

解釋

兄弟之間要相互關愛，因為手足間有直接血緣關係，如同樹木一樣，同根連枝。

書寫示範

孔	懷	兄	弟	同	氣	連	枝
孔	懷	兄	弟	同	氣	連	枝
	懷						
	懷						

了孔	忄忄忄懷懷懷	口兄兄	当弟弟	门同	一气氣	車連連	木木枝

規	箴	磨	切	分	投	友	交
規	箴	磨	切	分	投	友	交
規	箴		切	分	投	友	交
規	箴		切	分	投		交

正文

交友投分 切磨箴規

解釋

結交朋友要意氣相投，能夠共同切磋學問，彼此相互勸誡，一起進步。

夫 規	此 艹 苹 箴	广 麻 磨	一 十 切	丶 夕 分 分	扌 投 投	一 ナ 友	二 亠 交

離 慈 隱 惻 造 弗 離
仁 慈 隱 惻 造 次 弗 離

仁 慈 隱 惻 造 次 一
亻仁 丷䒑慈 了阝陌陌隱 忄忄忄惻 告造 冫次次 二弓弗

氵自咼咼離

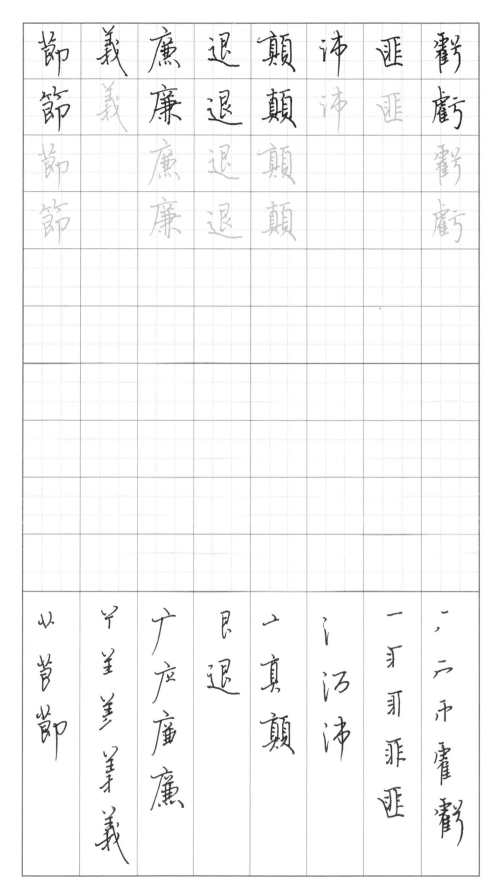

55

性靜情逸　心動神疲

心性沉靜淡泊，情緒就安逸自在；內心浮躁好動，精神就困頓萎靡。

性	靜	情	逸	心	動	神	疲
性	靜	情	逸	心	動	神	疲
	靜	情	逸		動	神	疲
	靜		逸				

守	真	志	滿	逐	物	意	移
守	真	志	滿	逐	物	意	移
			滿				
			滿				

宀守	一十百直真	主志	氵汇汕滿	一丁�逐	牛物物	立音意	禾移

正文
守真志滿 逐物意移

解釋
保持純潔的天性，就會感到滿足；一心一意追求物欲享受，意志就容易被轉移改變。

書寫示範

57

堅	持	雅	操	好	爵	自	縻
堅	持	雅	操	好	爵	自	縻
			操				
			操				
一堅堅	才杜持	牙羽雅	扲揉操操	女好	爵	们自	广麻縻

正文

都邑華夏 東西二京

解釋

東京洛陽與西京長安，是中國歷史上最古老、最宏偉的兩個都城。

都	邑	華	夏	東	西	二	京

涇	據	渭	浮	洛	面	芒	背

正文　背芒面洛　浮渭據涇

解釋　洛陽背靠北芒山，南臨洛水；長安則左跨渭河，右依涇水。

宮	殿	磐	鬱	樓	觀	飛	驚
宮	殿	磐	鬱	樓	觀	飛	驚
宮	殿	磐	鬱	樓	觀	飛	驚
宮	殿	磐	鬱		觀	飛	驚

正文

宮殿磐鬱　樓觀飛驚

解釋

宮殿盤旋曲折、錯落重迭；樓觀則高聳入雲，讓人看了怵目驚心。

宀丶丶冖宮	尸屍屍殿	月肦肦殿磐	木栂栱楼磐鬱	木栢楼楼樓	丶丨日吣雀觀	飞飞飛飛	丷芦敫鷩驚

圖	寫	禽	獸	畫	綵	仙	靈
圖	寫	禽	獸	畫	綵	仙	靈
圖	寫						

正文
圖寫禽獸　畫綵仙靈

解釋

宮殿上畫著各種飛禽走獸，更有彩繪的天仙神靈。

書寫示範

楹	對	帳	甲	啟	傍	舍	丙
楹	對	帳	甲	啟	傍	舍	丙
	對						
	對						
才 才 栖 楹	业 业 壴 對	巾 巾 帄 帳	田 甲	一 占 取 啟	亻 佇 傍 傍	人 合 含 舍	丙 丙

正文

丙舍傍啟 甲帳對楹

解釋

正殿兩邊的配殿從東西方向開啟，豪華的幔帳對著高高的楹柱。

63

肆	筵	設	席	鼓	瑟	吹	笙
肆	筵	設	席	鼓	瑟	吹	笙
	筵	設					
	筵	設					

正文

肆筵設席　鼓瑟吹笙

解釋

宮殿裡大擺著宴席，管弦樂合奏，絲竹之聲四起，一片歌舞昇平。

一 長 鬆 肆	竝 笙 筵	言 訒 設	广 庄 席	壹 壹 鼓	王 珏 瑟 瑟	吹 吹	竹 竹 竿 笙

64

升 階 納 陛 弁 轉 疑 星

正文

升階納陛　弁轉疑星

解釋

一步步拾階而上，登堂入殿的文武百官，個個戴著官帽，官帽上的玉石轉來轉去，在燈光映照下，彷彿星星般明亮。

明 明 明
目 明

承 承 承
了 手 承 承

達 達 達
土 幸 達

左 左 左
一 ナ 左

內 內 內 內
冂 內

廣 廣 廣
广 庤 席 廣

通 通 通
マ 甬 通

右 右 右
ノ ナ 右

正文
右通廣內　左達承明

解釋
西京長安的皇宮裡，向右通向廣內殿、往左可以走到承明殿。

既集墳典　亦聚群英

既集墳典　亦聚群英

廣內殿裡收藏百書；承明殿裡文武百官群英會聚。

書寫示範

67

經 經 經

壁 壁 壁

書 書

漆 漆 漆

隸 隸 隸

鍾 鍾

稿 稿 稿

杜 杜

正文　杜稿鍾隸　漆書壁經

解釋　廣內殿裡有杜度草書手稿、鍾繇隸書真跡，更有漆書古籍，及從孔府牆壁內發現的壁經。

府	羅	將	相	路	俠	槐	卿
府	羅	將	相	路	俠	槐	卿
		將			俠	槐	卿
		將			俠	槐	卿
广 宁 府	罒 罗 羅	丬 扌 丬 將	才 相	路 跖 路	亻 俥 俥 俠	才 槐 槐	夕 卿 卿

解釋

承明殿內將相依序排成兩列，殿外則大夫公卿夾道站立。

69

戶	封	八	縣	家	給	千	兵
戶	封	八八八	縣	家	給	千	兵
一丆戶	一十圭封	丶八	目昪縣	宀宀宀家	幺幺給	一二千	一丆丘兵

正文 戶封八縣　家給千兵

解釋　他們每戶都擁有八縣之廣的封地，還配備著成千以上的士兵。

70

高	冠	陪	輦	驅	轂	振	纓
高	冠	陪	輦	驅	轂	振	纓
				驅	轂		
				驅	轂		
亠 亠 高	冖 冠 冠	阝 阝 陪	𡗗 輦	丨 马 馬 驅 驅	𧢲 𧢲 轂 轂	扌 扩 振	糸 纓 纓

正文

高冠陪輦　驅轂振纓

解釋

這些官員們戴著高高的官帽，跟著帝后的車輦出遊，車馬馳驅，彩飾飄揚。

世	祿	侈	富	車	駕	肥	輕
世	祿	侈	富	車	駕	肥	輕
	祿	侈					輕
	祿	侈					輕

正文
世祿侈富　車駕肥輕

解釋
他們的後代子孫世襲著俸祿，奢侈豪華，出門時肥馬輕裘，春風得意。

世	礻祿	亻侈	宀富	亘車	加力駕	月肥	車輕
世	礻祿	侈	宀富	車	力驾	肥	輕
	祿	侈	富		驾		輕
					駕		

銘	刻	碑	勒	實	茂	功	策
銘	刻	碑	勒	實	茂	功	策
	刻	碑	勒	實	茂		榮
	刻	碑					策
金銘	亏束刻	石砷碑	廿苩革勒	宀穴安安實	艸芏芅茂茂	丁功	灬桼策

正文

策功茂實　勒碑刻銘

解釋

由於他們文治武功卓著而真實，不但載入史冊，還刻在碑石上永傳後世。

磻溪伊尹　佐時阿衡

周文王在磻溪遇呂尚，尊他為「太公望」；伊尹輔佐成湯，商湯王封他為「阿衡」，他們皆是輔佐帝王成就大業的功臣。

磻	溪	伊	尹	佐	時	阿	衡

奄	宅	曲	阜	微	旦	孰	營
奄	宅	曲	阜	微	旦	孰	營
				微	旦		營
				微			

正文

奄宅曲阜 微旦孰營

解釋

周成王佔領了古奄國曲阜一帶地面，要不是當時是周公旦輔政，哪裡能成？

大奄	宀宅	凵曲曲	皀阜	彳彳彳微	旦旦	肯勃孰孰	一せ比營
大奄	宀宅	凵曲曲	皀阜		旦旦		一せ比營

正文

桓公匡合　濟弱扶傾

解釋

齊桓公匡正天下之亂，九次匯合各路諸侯；出兵幫助勢單力薄和面臨危亡的諸侯小國，扶植將要傾覆的周王室。

桓	公	匡	合	濟	弱	扶	傾
桓	公	匡	合	濟	弱	扶	傾
		匡					
		匡					
十才桓桓	八公	丶二丁主匡	人合	氵沪沪沪濟	弓弓弱弱	才扶	亻仁仵傾

綺	迴	漢	惠	說	感	武	丁
綺	迴	漢	惠	說	感	武	丁
綺	迴		惠	說			
綺	迴		惠	說			
乡 糸 綺 綺 綺	囘 迴 迴	氵 汀 汗 漢 漢	百 車 惠	言 說	冂 广 辰 咸 感 感	亠 亣 武	一 丁

正文

綺迴漢惠 說感武丁

解釋

漢惠帝在太子時，靠著綺裡季等商山四皓才倖免廢黜，商君武丁以感夢為由，而得到傳說這位賢相。

正文

俊乂密勿 多士寔寧

解釋

正是由於這些仁人志士的勤勉努力，才讓國家得以富強安寧。

俊	乂	密	勿	多	士	寔	寧
俊	乂	密	勿	多	士	寔	寧
俊				多			寧
俊				多			

亻亻俊	丿乂	山宀灾灾密	勹勿	多多	一十士	山宜寔	山忘宧寧

晉	楚	更	霸	趙	魏	困	橫

正文

晉楚更霸　趙魏困橫

解釋

晉、楚兩國在齊國之後稱霸；趙、魏兩國則因張儀的連橫策略而受困於秦。

解釋

晉國向虞國借路去消滅虢國，卻將虞國一併消滅；晉文公在踐土召集諸侯歃血會盟，被推為盟主。

假	途	滅	虢	踐	土	會	盟
假	途	滅	虢	踐	土	會	盟
		滅	虢		土		盟
		滅	虢				
亻作假	余途	氵沪沪滅滅	乎乎虢虢	足踐踐踐	十土土	会会會	目明盟盟

何	遵	約	法	韓	弊	煩	刑
何	遵	約	法	韓	弊	煩	刑
	遵		法				
	遵		法				
亻亻何何	酋遵遵	糸約	氵汁法	車韓軡韓	丷丷屮屮米散弊	丷丷少火煩	二开刑

正文

何遵約法　韓弊煩刑

解釋

蕭何遵奉漢高祖簡約的律法，制定了漢律九章，韓非卻死在他自己主張的苛刑之下。

81

正文　起翦頗牧　用軍最精

解釋

秦將白起、王翦，趙將廉頗、李牧，用兵作戰最為精通。

起	翦	頗	牧	用	軍	最	精
起	翦	頗	牧	用	軍	最	精
						宦	
						最	
土 走 起	前 翦 翦	丿 厂 皮 頗	牛 牧	門 用	一 宣 軍	宀 宁 宜 宦 宦	米 精 精

書寫示範

82

青	丹	譽	馳	漠	沙	威	宣
青	丹	譽	馳	漠	沙	威	宣
一十主青	丹丹丹	出出出興譽	㇑馬馳	氵氵氵漠	氵氵氵沙沙	厂厂厌威威	宀宣

正文

宣威沙漠　馳譽丹青

解釋

他們的聲威遠播到北方的沙漠邊地，美名和肖像一起永留史冊。

并	秦	郡	百	跡	禹	州	九
并	秦	郡	百	跡	禹	州	九
⺍兰并	夷秦	君郡郡	一百	足趵跡	古高禹	丶丬小州州州	ノ九

正文
九州禹跡 百郡秦并

解釋
九州處處留有大禹治水足跡，天下數以百計的郡縣，在秦併六國後歸於統一。

亭	云	主	禪	岱	恒	宗	嶽
亭	云	主	禪	岱	恒	宗	嶽
			禪	岱			
			禪	岱			

正文
嶽宗恒岱　禪主云亭

解釋
五嶽中人們最尊崇恒山，歷代帝王的禪典都在云山和亭山上舉行。

亠亠亭亭	二云	丶二亍主	礻神禪禪	亻代岱	忄恒	宀宗	山岁崮嶽

85

雁門紫塞　雞田赤城

雄偉的關隘，首屈一指的是北疆的雁門關；要塞萬里長城最美的部分在西北段的紫塞；中國最遠、最古老的驛站就在西北邊的雞田。；赤城山是天臺山奇峰之一，而「赤城棲霞」更是天臺八景之一。

昆	池	碣	石	鉅	野	洞	庭
昆	池	碣	石	鉅	野	洞	庭
		碣		鉅			
		碣		鉅			

旦昆昆	氵池池	石矶碣碣	丆石	金釒鉅鉅	甲里野野	氵洞	广庄庭

正文

昆池碣石　鉅野洞庭

解釋

想要欣賞滇池的美景，要遠赴昆明；想要觀海，不可錯過河北碣石山；山東鉅野縣擁有著名的沼澤地形；而壯美的洞庭湖，更不能錯過它湖光山色、氣象萬千的景致。

書寫示範

正文

曠遠綿邈　巖岫杳冥

解釋

中國的土地幅員遼闊，連綿不絕，擁有山谷高峻幽深，江河源遠流長，湖海寬廣無邊，名山奇谷幽深秀麗，氣象萬千、變化莫測的景致。

曠	遠	綿	邈	巖	岫	杳	冥
曠	遠	綿	邈	巖	岫	杳	冥
			邈	巖			冥
				巖			
曠	遠	綿	邈	巖	岫	杳	冥

稑 稑 稑 稑 稑
稼 稼 稼
茲 茲 茲
務 務 務
農 農 農
於 於 於 於
本 本 本 本
治 治 治

正文
治本於農 務茲稼穡

解釋
治國的根本在農業，一定要致力於春生夏長，秋收冬藏的農業發展。

禾 禾 禾 稑
禾 禾 稼
苴 苴 茲
矛 敄 務
四曲曲由農 農農
才 秋 於
大 本
氵 治

89

稷稷稷

黍黍黍

藝藝藝藝

我我我

畝畝畝

南南

載載載

俶俶俶俶

俶載南畝　我藝黍稷

一年的農活該開始動起來了，在向陽的土地上種上小米，也種上高粱。

狸稷

采黍

屮艹艹芸藝藝

禾我我我

亠亠亠亠亠亠亠亠亠亠亠亠亠亠亩

南南南

車載載載

彳彳彳彳彳俶俶

90

稅	熟	貢	新	勸	賞	黜	陟
稅	熟	貢	新	勸	賞	黜	陟
稅	熟			勸		黜	陟
稅	熟			勸		黜	陟

正文

稅熟貢新　勸賞黜陟

解釋

莊稼一成熟就要納稅，把新穀獻給國家，客觀地依據農作的成果和納稅情形，給予農戶獎勵或懲罰，同時對相關的官吏，也要據此予以職務的懲處或升遷。

禾禾稅	享享熟熟熟	二貢	亲新新	日艹業勸	尚賞	回甲里黜黜	了阝阝阝阝阝

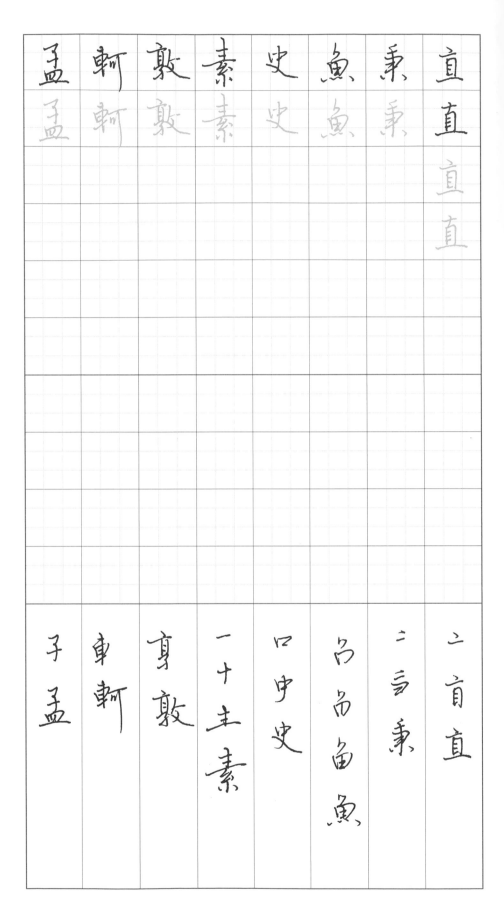

正文

孟軻敦素　史魚秉直

解釋

孟子崇尚質樸本色，史官子魚有堅持正直的品德。

書寫示範

勤	謹	謙	勞	庸	中	幾	庶
勤	謹	謙	勞	庸	中	幾	庶
勤	謹	謙	勞			幾	庶
勤	謹	謙	勞				庶
工 東 勒	計 謹 謹	言 計 詳 謙	士 尗 勞	广 肩 庸	口 中	幺 幺 糸 糸 幾	广 广 庐 庶

正文

庶幾中庸 勞謙謹勤

解釋

做人要能合乎中庸標準，勤奮、謙遜、謹慎，不隨便。

93

聆 音 察 理 鑑 貌 辨 色

聆 音 察 理 鑑 貌 辨 色

貌

貌

正文

聆音察理 鑑貌辨色

解釋

聽別人說話，要仔細審察其是非道理；看別人的容貌，要小心辨別其邪正。

一丁丨耳聆	立音	宀宁宕察	丨王理	釒鑑鑑	豸豹貌	辛剃辨	夕多色

植	祗	其	勉	猷	嘉	厥	貽
植	祗	其	勉	猷	嘉	厥	貽
植	祗					厥	
植	祗					厥	
木	衤	艹	夕	吉	厂	貝	
村	祐	苴	免	喜	厂	貽	
植	祐	其	勉	嘉	厈		
植	祗				展		
					厥		

95

省	躬	譏	誡	寵	增	抗	極
省	躬	譏	誡	寵	增	抗	極
		譏	誡	寵		抗	極
		譏	誡	寵		抗	
小少省	身躬	言謙譏	言試誡	宀寵寵	圵增增	扌抗抗	木杉極極
			誡	寵		抗	極

正文

殆辱近恥　林皋幸即

解釋

如知道有危險恥辱的事情即將發生，不如趁早歸隱山林為好。

殆	辱	近	恥	林	皋	幸	即
殆	辱	近	恥	林	皋	幸	即
殆			恥	林	皋	幸	即
殆			恥		皋	幸	
乙 予 殆 殆	厂 辰 辱	近 近	一 丁 耳 恥	木 林	血 皋 皋	土 幸 幸	即 即

97

解釋

漢宣帝時，疏廣疏受叔侄兩個人，嗅到危機，立刻辭官不做、告老還鄉，並非有人逼他們除下官印。

兩	疏	見	機	解	組	誰	逼
兩	疏	見	機	解	組	誰	逼
兩	疏		機	解	組	誰	
兩	疏		機	解	組	誰	
一丙兩兩	呂疏疏	目見	才扐扮榜機	角解	彳糸組	言訂誰	逼逼

正文

索居閑處 沉默寂寥

解釋

離群獨居，悠閒度日，不談是非，是何等清靜的一件事呀！

索	居	閑	處	沉	默	寂	寥
索	居	閑	處	沉	默	寂	寥

| 击索 | 尸居 | 一ㄷ门门闲 | 二二ㄤ罗處 | 氵汈沉沉 | 甲黑默默 | 宀宀宇寂 | 宀宕寥寥 |

求	古	尋	論	散	慮	逍	遙
求	古	尋	論	散	慮	逍	遙
	古		論	散	慮	逍	
	古			散	慮		
才求	一十古	尋尋尋尋	言論	肯散	雨慮	小肖逍	遙遙遙

100

欣	奏	累	遣	感	謝	歡	招
欣	奏	累	遣	感	謝	歡	招
						歡	招
						歡	招
斤欣	夹奏	四田累	虫書遣	一厂厉感感	言詷謝	口サ苫雚歡	才招

正文

欣奏累遣　感謝歡招

解釋

將輕鬆的事湊在一起，費力的事丟到一邊，把無盡的煩惱都消除，就能得來無限的快樂。

101

渠	荷	的	歷	園	莽	抽	條
渠	荷	的	歷	園	莽	抽	條
渠			歷				
渠			歷				

正文

渠荷的歷 園莽抽條

解釋

夏季水塘裡的荷花開得鮮艷動人；春天裡園林裡的草木抽出了新枝。

書寫示範

氵氵氵渠	艹艹荷	白的	广麻歷	门園園	艹芣莽	扌扣抽抽	亻倐條條

彫	早	桐	梧	翠	晚	杷	枇
彫	早	桐	梧	翠	晚	杷	枇
彫				翠			
彫				翠			

枇杷晚翠　梧桐早彫

冬天的枇杷樹，葉子還是一樣蒼翠欲滴；但梧桐樹卻一到秋天，葉子就掉光了。

彫	早	桐	梧	翠	晚	杷	枇
刂	日	木	木	习	日	木	木
刂	旦	杧	杧	羽	日	杧	杧
周	早	桐	栝	翠	旷	杷	枇
彫			梧	翠	晚	杷	枇

103

正文　陳根委翳　落葉飄颻

解釋　陳年的老樹枯萎倒伏，落下的樹葉隨風飄蕩。

正文
游鶤獨運　凌摩絳霄

解釋
巨大的鶤鳥在空中獨自翱翔，一個高飛，就衝到紫紅色的雲層上了。

遊	鶤	獨	運	凌	摩	絳	霄
遊	鶤	獨	運	凌	摩	絳	霄
遊		獨		凌			
遊		獨		凌			
扌 拈 遊	日 甼 昆 鶤	犭 狛 獨	軍 運	氵 汁 汢 凌	广 麻 摩	纟 絆 絳	霄 霄

耽	讀	翫	市	寓	目	囊	箱

耽讀翫市　寓目囊箱

東漢學者王充即使在熱鬧的市集裡，還能潛心讀書，眼裡只有書囊和書箱，除此而外，視而不見，聽而不聞。

墙 墙 墙 墙

垣 垣 垣

耳 耳 耳

屬 屬 屬 屬

畏 畏 畏

攸 攸 攸 攸

輶 輶 輶

易 易 易

正文

易輶攸畏　屬耳垣墙

解釋

隔牆有耳，說話要小心，不要旁若無人，毫無禁忌。

土 垣 墙

土 垣

一 丆 万 耳

尸 屖 屬 屬

田 甼 畏

亻 攸 攸

車 輶

日 易

書寫示範

具	膳	湌	飯	適	口	充	腸
具	膳	湌	飯	適	口	充充	腸腸
具具	月胖膅膳膳	氵氵湌湌	食飯	商適	丶口口	二亠充充	月胪脿腸腸

正文

具膳湌飯 適口充腸

解釋

準備料理要注意兩個原則，一是可口、鹹淡適宜；二是吃飽即可，不要奢侈與浪費。

糠	糟	厭	飢	宰	烹	飫	飽
糠	糟	厭	飢	宰	烹	飫	飽
		厭		宰	烹	飫	飽
		厭		宰		飫	飽
半米 糕 糕 糠	半 粘 糠 糟 糟	广 厂 厭 厭	食 飢 飢	宀 宝 宰 宰	亠 享 烹 烹	食 飠 飫 飫	食 飠 飽 飽 飽

解釋

吃飽了，再好吃的東西來了也不想吃；沒東西可以吃時，即使是糟糠也滿足。

109

糧 糧 糧 糧

異 異 異 異

少 少

老 老

舊 舊 舊

故 故 故

戚 戚

親 親

親戚故舊　老少異糧

親朋好友聚會要盛情款待，搭配的食物須因應老少而有所不同。

米 粮 糧

甲 畀 異 異

小 少

土 耂 老

竹 竹 舊 舊

一 古 故

厂 尸 戚 戚 戚

亲 親

妾	御	績	紡	侍	巾	帷	房
妾	御	績	紡	侍	巾	帷	房
	御						
	御						
立 妾 妾	彳 徏 御	糸 糸針 糸責績	糸 紡 紡	亻 侍 侍	丶 巾	巾帕帕帷	戶房房

正文

妾御績紡　侍巾帷房

解釋

小妾在家負責緝麻紡線、織布做鞋，服侍好主人的起居穿戴。

紈	扇	圓	潔	銀	燭	煒	煌
紈	扇	圓	潔	銀	燭	煒	煌
		圓					
		圓					
纟纨	户扇	冂圓	氵汁洂潔	金銀銀	灬火燭	火煒	火炉焊煌

正文

紈扇圓潔　銀燭煒煌

解釋

圓絹扇潔白素雅；銀色燭台上，燭火明亮輝煌。

書寫示範

112

床象笋藍寐夕眠畫
床象笋藍寐夕眠畫

寐藍笋夕眠畫
寐　　眠畫

广床
高象象
竹笋笋
竹藍
宀穷寐
宀穷寐
ノク夕
目眠眠
言書書

正文

畫眠夕寐　藍笋象床

解釋

白天小憩，晚間安寢，在象牙裝飾的床榻鋪著軟軟的竹席。

弦歌酒讌　接杯舉觴

盛大的宴會中，歌舞彈唱：人們高舉著酒杯，開懷暢飲。

弦	歌	酒	讌	接	杯	舉	觴

矯　手　頓　足　悅　豫　且　康

正文

矯手頓足　悅豫且康

解釋

人們隨著音樂手舞足蹈，快樂安康。

矢矣矯　三手　一十十吉頓　口足　丷忄忄悅悅　予豫豫　且且　广庐康

嫡	後	嗣	續	祭	祀	蒸	嘗
嫡	後	嗣	續	祭	祀	蒸	嘗
	後		祭	祀			嘗
	後			祭			

正文

嫡後嗣續　祭祀蒸嘗

解釋

子孫一代一代傳續，繼承祖先的基業；四時祭祀萬不能懈怠疏忽。

嫡	後	嗣	續	祭	祀	蒸	嘗
女嫡	氵後	品嗣	彳續	夂祭	礻祀	灬蒸	凷嘗
			續	祭	祀	蒸	嘗
						蒸	嘗

稽	顙	再	拜	悚	懼	恐	惶

書寫示範

117

正文　牋牒簡要　顧答審詳

解釋　寫給他人的書信要簡明扼要；回答別人的問題則要審慎周詳。

牋	牒	簡	要	顧	答	審	詳
牋	牒	簡	要	顧	答	審	詳
牋	牒	簡		顧	答	審	
				顧		審	
｜	｜	ㅗ	覀	厂	⺊	宀	言
｜	｜	ㅗ	覀	厂	⺷	宀	詳
⺊	⺊	⺮	要	厄	答	宋	詳
⺊	⺊	前		顧		審	
牋	牒	前		顧		審	
牋		簡					
牋							

正文

骸垢想浴 執熱願涼

解釋

身上有了污垢，就想趕快洗個澡，讓身體乾淨；手上拿著燙的東西，就希望有風能將它儘快吹涼。

骸	垢	想	浴	執	熱	顧	涼
骸	垢	想	浴	執	熱	顧	涼
骸				執	熱	顧	涼
骸				執	熱	顧	涼
骨骸骸	圹圬垢	才相想	氵氿浴	壹勎執執	一十圭埶熱	少頁顧顧	氵冫涼涼

119

驢	騾	犢	特	駭	躍	超	驤
驢	騾	犢	特	駭	躍	超	驤
驢				駭	躍	超	
驢				駭	躍		
亻亻广 驢 驢 驢	亻亻广 馬 騾 騾	牛 犢 犢	牛 牪 特 特	亻亻广 馬 駭 駭	口 足 趵 躍 躍	走 赴 超 超	亻亻广 驛 騨 驤 驤

120

誅斬賊盜　捕獲叛亡

對搶劫、偷竊、反叛、逃亡的人不要心軟，一定要嚴厲懲罰。

誅	斬	賊	盜	捕	獲	叛	亡
誅	斬	賊	盜	捕	獲	叛	亡
			盜		獲		亡
			盜		獲		亡
言	車	貝	氵	扌	犭	半	亠
訁	斬	賊	盜	捕	犭	叛	亡
誄	斬	賊	盜		狛		
誅		賊			獲		

嘯嘯嘯

阮阮阮

琴琴琴琴琴

秫秫秫

丸丸丸

遼遼遼

射射射

布布布

解釋

三國呂布擅長射箭，楚國的宜遼有一手拋球的絕活兒，西晉時竹林七賢的秫康善於彈琴，而阮籍能撮口長嘯。

呼嘯嘯嘯

了阝阮阮

二千王珐琴琴

八丸

禾禾秫秫

未未遠遠

身射射

丁大布

鈞	任	巧	鈞	紙	倫	筆	恬
鈞	任	巧	鈞	紙	倫	筆	恬
				紙		筆	
				紙		筆	
金鈞	亻仁任	工巧	金鈞	自紙	亻倫	𠂉筆	丶忄恬
鈞	亻仁任	巧	鈞	紙	倫	竺筆	忄忭恬

正文

恬筆倫紙 鈞巧任釣

解釋

秦始皇的大將軍蒙恬造出狼毫毛筆，東漢的蔡倫發明造紙技術，三國時期的發明家馬鈞巧製水車，任公子垂釣大魚。

釋	紛	利	俗	並	皆	佳	妙
釋	紛	利	俗	並	皆	佳	妙
釋	紛						
釋	紛						
耂釋	幺糸糸紛	禾利	亻俗	並並亦並	比比皆	亻仁什佳	女妙妙

正文

釋紛利俗　並皆佳妙

解釋

這八個人高明巧妙的技藝，或解人糾紛，或利益百姓，造福社會，為人們稱道。

毛施淑姿　工嚬研咲

春秋時期越國的美女——毛嬙與西施，姿容姣美，哪怕皺起眉頭都俏麗無比，笑起來就更加格外動人。

毛	施	淑	姿	工	嚬	研	咲
毛	施	淑	姿	工	嚬	研	咲
		淑			嚬		
		淑			嚬		
三毛	亠方方施	氵汁汁汯淑	次姿	丁工	叶叶呻嚬	石研	咲

年	矢	每	催	羲	暉	朗	曜
年	矢	每	催	羲	暉	朗	曜

正文

年矢每催　羲暉朗曜

解釋

但仍不敵青春易逝，歲月匆匆，只有太陽的光輝能永遠朗照。

年	矢	每	催	羲	暉	朗	曜
年	矢	每	催	羲	暉	朗	曜

126

正文
旋璣懸斡　晦魄環照

解釋
北斗七星不斷地轉動著斗柄，四季不斷更迭交替；月亮由朔、望、晦完成一個迴環，周而復始，沒有窮盡，永遠遍灑人間。

書寫示範

旋	璣	懸	斡	晦	魄	環	照
旋	璣	懸	斡	晦	魄	環	照
	璣	懸	斡	晦	魄	環	照
	璣		斡	晦	魄	環	照
宀方旋	丁王珡璣	具縣懸	車斡	日旷晦晦	白皃魄	丁王環環	日照照

127

劭	吉	綏	永	祜	脩	薪	指
劭	吉	綏	永	祜	修	薪	指
劭	吉	綏	永	祜	脩	薪	指
劭	吉	綏	永	祜	修		指
劭	吉	綏	永	祜	脩	薪	指

正文

指薪修祜 永綏吉劭

解釋

人的一生只有行善積德，才能像薪盡火傳那樣精神永存，而子孫後代才能在行善積德的家訓下，永保安定和平、吉祥幸福美好。

矩	步	引	領	俯	仰	廊	廟
矩	步	引	領	俯	仰	廊	廟
矩	步						
矩	步						
夫矢矩	レ川中步	弓引	令領	イ俯俯	イ仁仰	庐廊	广庐廟

解釋

心胸坦蕩無欺，行為正大光明；日常舉動謹慎檢點，如臨朝或參加祭祀大典般，莊嚴肅穆、恭謹敬畏。

129

正文　束帶矜莊　徘佪瞻眺

解釋

衣冠嚴整，舉止從容；謹慎莊重，高瞻遠矚，無愧人生。

正文

孤陋寡聞　愚蒙等誚

解釋

我的學識淺薄、見聞不廣、愚笨糊塗，難復聖命，只有等待聖上的責問和恥笑了。

孤	陋	寡	聞	愚	蒙	等	誚
孤	陋	寡	聞	愚	蒙	等	誚
孤		寡		愚	蒙	等	
孤		寡		愚	蒙	等	
孑孤	阝陋	宀宜寡	門門聞	旦咼愚愚	艹艹蒙蒙	竺笃等	言誚

謂	語	助	者	焉	哉我	乎	也
謂	語	助	者	焉	我哉	乎	也
				焉	我哉		
				焉	哉		

正文 謂語助者，焉哉乎也

解釋 至於我的學識，也不過就是知道焉、哉、乎、也等幾個語助詞而已。

謂	言語	助	者	焉	哉我	乎	也
謂	言語語	助助	者	焉焉	我哉	乎	也

書寫示範

行書

・作品集

清晨入古寺初日照高

曲徑通幽處禪房花木

山光悅鳥性潭影空人

萬籟此俱寂惟餘鐘磬

常建題破山寺後禪院涂大鵬

清晨入古寺初日照高林
曲徑通幽處禪房花木深
山光悅鳥性潭影空人心
萬籟此俱寂惟餘鐘磬音

常建題破山寺後禪院 塗大節

2

天地玄黃宇宙洪荒日月盈昃

辰宿列張寒來暑往秋收冬藏

閏餘成歲律呂調陽雲騰致雨露

結為霜金生麗水玉出崑岡劍號巨

闕珠稱夜光菓珍李柰菜重芥

薑海鹹河淡　節錄千字文　大節

吾愛孟夫子風流天下聞
紅顏棄軒冕白首臥松雲
醉月頻中聖迷花不事君
高山安可仰徒此挹清芬

李白贈孟浩然

涂大節

八月湖水平涵虛混太清

氣蒸雲夢澤波撼岳陽城

欲濟無舟楫端居恥聖明

坐觀垂釣者徒有羨魚情

孟浩然望洞庭湖贈張丞相 大節

明月幾時有把酒問青天不知天上宮闕
今夕是何年我欲乘風歸去又恐瓊樓玉
宇高處不勝寒起舞弄清影何似在人
間轉朱閣低綺戶照無眠不應有恨何
事長向別時圓人有悲歡離合月有陰
晴圓缺此事古難全但願人長久千里
共嬋娟　蘇東坡水調歌頭　涂大節習字

作品集

6

蒹葭蒼蒼. 白露為霜。所謂伊人.
在水一方。溯洄從之. 道阻且長.
溯游從之. 宛在水中央.蒹葭萋萋.
白露未晞。所謂伊人. 在水之湄。

溯洄從之. 道阻且躋。溯游從之.
宛在水中坻。蒹葭采采.白露未已.
所謂伊人.在水之涘.溯洄從之.
道阻且右.溯游從之.宛在水中沚.

詩經·秦風 蒹葭　涂大節

書寫示範

7

是日也天朗氣清惠風和暢仰觀
宇宙之大俯察品類之盛所以遊目
騁懷足以極視聽之娛信可樂也
夫人之相與俯仰一世或取諸懷抱
悟言一室之內　節錄王羲之蘭亭序

8

羞日遮羅袖悲春懶起妝

易求無價寶難得有心郎

枕上潛垂淚花間暗斷腸

自能窺宋玉何必恨王昌

唐魚玄機贈鄰女　涂大節

君知妾有夫贈妾雙明珠

感君纏綿意繫在紅羅襦

妾家高樓連花起良人執戟

明光裡知君用心如日月事

夫誓擬同生死還君明珠雙

淚垂恨不相逢未嫁時

唐張籍節婦吟 涂大節

歧王宅裡尋常見　崔九堂前幾度

聞正是江南好風景　落花時節又逢

君　杜甫詩江南逢李龜年涂大節

11

治大國者若烹小鮮以道蒞天下者其鬼不神非其鬼不神也其神不傷人非其神不傷人也聖人亦不傷民夫兩不相傷則德交歸焉

節錄老子道德經蒞大節

大成若缺其用不敝大盈若沖其
用不窮大直若屈大巧若拙大辯
若訥躁勝寒靜勝熱清靜為天
下正

節錄老子道德經涂大節

安憶城南路曾来好畫亭

閑花徑雨白野竹入雲青波

影浮春砌山光撲畫扁裹衣

對蘿薜涼月照人醒

元王士熙玩芳亭詩一首涂大節

秦時明月漢時關萬里
長征人未還但使龍城
飛將在不教胡馬度陰
山　王昌齡出塞戊戌年涂大節

Lifestyle 52

飛逸行書 1000 字帖

作者｜涂大節
美術設計｜許維玲
編輯｜劉曉甄
行銷｜石欣平
企畫統籌｜李橘
總編輯｜莫少閒
出版者｜朱雀文化事業有限公司
地址｜台北市基隆路二段 13-1 號 3 樓
電話｜02-2345-3868
傳真｜02-2345-3828
劃撥帳號｜19234566　朱雀文化事業有限公司
e-mail｜redbook@ms26.hinet.net
網址｜http://redbook.com.tw
總經銷｜大和書報圖書股份有限公司 (02)8990-2588
ISBN｜978-986-96214-7-2
初版四刷｜2024.04
定價｜280 元

國家圖書館出版品預行編目

飛逸行書1000字帖
涂大節 著；——初版——
臺北市：朱雀文化，2018.07
面；公分——（Lifestyle；52）
ISBN 978-986-96214-7-2（平裝）
1.習字範本 2.行書

943.94　　　　　107009637

About 買書

●朱雀文化圖書在北中南各書店及誠品、金石堂、何嘉仁等連鎖書店，以及博客來、讀冊、PC HOME 等網路書店均有販售，如欲購買本公司圖書，建議你直接詢問書店店員，或上網採購。如果書店已售完，請電洽本公司。

●● 至朱雀文化網站購書（http：／／redbook.com.tw），可享 85 折起優惠。

●●●至郵局劃撥（戶名：朱雀文化事業有限公司，帳號 19234566），掛號寄書不加郵資，4 本以下無折扣，5～9 本 95 折，10 本以上 9 折優惠。